團隊合作與團隊精神
50個團隊活動

Dr. Jim Cain 著

香港遊樂場協會 譯

目錄

團隊合作與團體精神的活動

● 破冰活動與開場活動

● 團隊建設活動與挑戰

● 純粹娛樂的遊戲

● 回顧技巧與結尾活動

有關本書中展示的團隊建設設備的資訊，請訪問 www.teamworkandteamplay.com
和 www.trainingwheels.com 了解更多。

Teamwork & Teamplay Forward

For more than half a century, I've been sharing Teamwork & Teamplay activities and ideas around the world, and in that time, I've managed to write 30 books (so far). This book, written with the help of the Hong Kong Playground Association contains my favorite and absolute best team and community building activities from around the world.

As teachers, trainers, facilitators and group leaders, you now have a collection of activities that can help you explore such topics as teamwork, leadership, group dynamics, trust, communication, creativity and problem solving.

I've learned in my work (and my play) that participants in my programs seek connection with those around them. These

activities are sure to build unity, community and connection in ways that are active, engaging, memorable, effective and fun!

I hope you enjoy this collection of my favorite team activities. You can find even more ideas by visiting the Teamwork & Teamplay website at: www.teamworkandteamplay.com.

I wish you good luck in your work and play.

Dr. Jim Cain

團隊合作與團隊精神之推進

在過去的半個多世紀，我一直在世界各地分享團隊合作與團隊精神的活動及理念。直至現在，我已經撰寫超過三十本相關書籍。這本書由香港遊樂場協會協助翻譯及出版，書本收錄了在全世界中，我最喜愛及最好的團隊訓練活動。

作為老師、訓練員、領導者及團隊領袖，你現在擁有一系列整全的活動去幫助你拓展不同領域，當中包括團隊訓練、領袖訓練、團隊建立、信任、溝通、創意及解難等主題。

我在工作（和玩樂）中瞭解到的是，參加者希望於我的活動中尋求人與人之間的聯繫。因此，本書的活動必定能以積極、引人入勝、難忘、有效及有趣的方式建立更好的團體、社區及箇中的聯繫。

您可以通過訪問團隊合作與團隊游戲的網站：www.teamwork andteamplay.com 找到更多的創意。

祝您在工作和玩樂中好運！

Dr. Jim Cain

「想像一個世界，語言不再是各個國家的人們共同工作和玩樂的障礙。」　　　　　　　**Dr. Jim Cain**

關於 Pangaia 計劃的資訊，請參閱本書的第 215-217 頁，並訪問 Teamwork & Teamplay 的網站以獲取更多資訊：www.teamworkandteamplay.com

序

早於 1933 年，香港於一戰後百廢待興，流浪兒童及孤兒隨處可見，遊協在這個時代背景下成立，多年來我們的同工在街頭為街童提供活動和支援，幫助他們建立自信投入社會。

時至今日，香港已經成為國際大都會，但兒童貧窮問題仍然隨處可見。儘管政府有不同措施協助貧窮兒童完成學業，但社會各界如何幫助他們建立積極正面的人生觀，勇敢面對挑戰同樣重要。貧窮會影響生活質素但不能限制兒童成長。

我們的同工一直透過不同類型的活動，幫助青少年建立互信，團隊精神並學習解決困難。儘管沒有尖端科技，豪華設施，但歷奇活動大師 Jim Cain 的著作，可以讓我們裝備起來，為青少年提供高質素的團隊訓練，建立一個個充滿自信，願意與人協作共同解決困難的年青人。

協會藉 90 周年邀請 Jim Cain 來港，合作推出《團隊合作與團隊精神》繁體中文版本，希望讓更多本地有心幫助年青人成長的同

路人，透過歷奇活動培育香港未來的主人翁。我們見過年青人成功，見過年青人失敗，但從未見過他們放棄。

但願我們的年青人能夠繼續以不屈不撓的獅子山精神，為社會為國家為未來努力。

與君共勉

<div align="right">

香港遊樂場協會總幹事

溫立文

</div>

序

初學習新事物總會充滿熱誠，但常因不熟悉，感力不從心。學習了新事物後，雖然掌握了部分知識，但總會遇到瓶頸位，可能是遇到問題，無從找到答案，又或是難以進一步開拓。

「活到老，學到老」、「學海無涯」這些老道理正正反映出可以學習的知識無窮無盡。

從事歷奇工作超過十載的我，也常常要從不同的地方／工具／著作等學習新知識，尋找未知的答案。

這本書，我十分推薦給初接觸、已接觸歷奇的新手及老手。稱它為「工具書」真的非常恰當，從理論到實踐，給讀者很好的機會學習新知識、溫故知新、為突破及開拓尋找出發點及靈感。

更重要的是，香港遊樂場協會將此書翻譯為中文，令香港的歷奇工作者／愛好者更易理解當中所分享的知識，從而增值自己。

如果你對歷奇感興趣，書架上定必要有這本「歷奇工具書」。

<div style="text-align:right">

中國香港挑戰網陣協會主席

方栢浩先生

</div>

團隊合作
與
團體精神的活動

破冰活動與開場活動

1.

邊走邊講

一個移動的破冰活動

玩法：邀請他人成為搭檔，並一起手挽手。接下來，與搭檔一起走路，找出彼此之間的三個共同之處。這種走路和交談的結合，能夠創造一個獨特的機會，促進人與人之間的連繫。這個活動能營造出一個互動的環境，當中透過兩人的身體接觸，能夠增強團隊的凝聚力，有助於團隊成員變得更親密、建立信任。

這個活動鼓勵參與者，循序漸進地找出與搭檔之間的相似之處，如身高相同或穿著相似的鞋子。

例子：首先，從最表面的探討發現大家都同樣地喜歡閱讀。接下來，在更深一層次地探究下，發現大

家都喜歡同一位作者，讀過同一本書或去過同一家
書店。

這個活動目標是讓每組搭檔，找出大家三個深層次
的相通之處。當參與者完成路程並回來後，便邀請
他們與小組分享他們最為獨特的共同點。

簡介：與一位搭檔手挽手，共同走一段路，並找出
雙方的三個共同點。

大問題

一個破冰活動

玩法:每個人都會被分發一張寫上了有趣問題的卡片。接下來,我需要將我的問題讀給搭檔,並請他們回答。然後,搭檔會向我問他們手上卡片的問題,讓我回答。接下來,與搭檔交換卡片(從而得到一個新問題來問我的下一個搭檔),然後將卡片高高舉起,找到一個也舉著卡片的新搭檔,並在活動中重複上述的過程。

以下是一些大問題的例子:

1. 你曾經發現最有趣的事情是什麼?

2. 是什麼一直激勵著你?

3. 什麼能讓你笑?

4. 你有曾經失去過,然後又重新找回來的東西嗎?

5. 你做過最仁慈的事情是什麼？

6. 如果一天有 25 個小時，你會用額外的 1 小時做什麼？

7. 你最喜歡的科技是什麼？

8. 你對上一次真正感到驚訝是什麼時候？

9. 列舉三件你感謝的事情。

10. 說一件你在夢中可以做到，但在現實生活中做不到的事情？

11. 你曾經吃過最奇怪的東西是什麼？

12. 你有做過什麼事情，來讓這個世界變得更美好嗎？

你可以在 T&T 培訓卡上找到 150 多個這樣的好問題，這些卡片可以從 www.training-wheels.com 上獲得，或者自己收集問題，並將它們寫在硬卡片上。

簡介：閱讀你卡片上的大問題，並邀請你的搭檔回答。接下來，你的搭檔讀出他們卡片上的大問題，而你需要回答它。然後與搭檔交換卡片，將卡片舉起過頭，尋找一位新的搭檔。

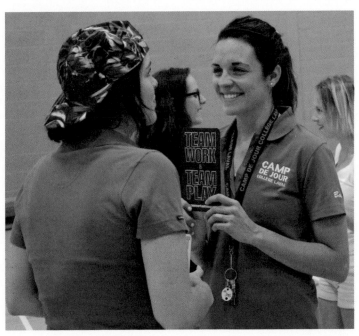

你的名字

一個建立互相尊重的認識活動

玩法：每個人的名字背後都有一個故事，有些人是以喜愛的親戚、親密的朋友，甚至是著名人物的名字來命名的，但相同的是我們每人的名字都是相當重要。在這個活動中，邀請每個人分享他們名字的故事。他們是如何獲得這個名字的？他們喜歡這個名字嗎？還有誰與他們的名字相同？最後，希望參加者以「請叫我……（他們所選擇的名字）」這句話結束。這樣，每個人都有機會表達他們希望如何被稱呼，以及他們名字中的正面含義。

這個簡單活動的潛在價值有時會被人忽視，但其實它能夠表現出一種尊重態度，以及對每個人名字的重視，以便人們能夠用他們喜歡的方式被稱呼。換

句話說，「你的名字」不但是一種方便記住彼此名字的活動，同時亦確立了小組的每個成員表達尊重的方式。

簡介：講述一下你全名的背後故事，講出你想被大家稱呼的名字是什麼。

4.

我的生命線

一個破冰活動

玩法：每組由四至六個人，一起沿著其中一個成員的生命線走。生命線可以是地板上的線、繩索，或者任何一條是直路。當每組成員一起走時，其中一個人分享他們在生活中的一個里程碑（或事件）。然而，在有限的時間裡不允許分享生活中的所有事，因此只能分享重要的事件。當他們到達終點時，發言的人要分享他的一個未來目標。當完成後，另一個小組成員會從繩索開端重新開始，分享他們生活中的一些重要事件，不斷重複上述的流程，直到所有成員都有機會分享他們的生活故事。

我們每個人都擁有三個獨特的事物——名字，聲譽和故事。這個活動提供了分享自身故事的機會。

如需更多與浣熊圈相關的遊戲和活動，請參閱《修訂和擴充版的浣熊圈書籍》，或在以下網站下載免費的浣熊圈電子版：www.teamworkandteamplay.com

簡介：大家一起沿著地板上的繩索行走時，向你的小組分享你生活中的一些重大事件或里程碑。

5.

在這裡！

這是一個能為你小組的所有成員，建立出熾熱以及和諧氛圍的活動。

玩法：首先，所有人分成幾個小組。接下來，小組要確定一個指定的特徵，比如每個小組中最高的人，並讓最符合這個特徵的人離開小組。當這個人離開小組後，他便成為了「自由人」，其他小組可以大喊著「在這裡，在這裡！」，來吸引這些「自由人」加入自己的團隊。

這裡有幾個基本的規則能作為參考。

1. 你可以吸引同一個人返回到你的圈子。
2. 你可以邀請多於一個人加入你的圈子。

3. 你可以出去招募「自由人」，但只能邀請他們，而不能強逼他們加入你的小組。

4. 招募必須是非接觸的。

5. 其他的特徵，例如：最長或最短的頭髮，身穿最多的飾品，最大鞋碼，身穿最多藍色或綠色，家裡人數最多，飼養最多寵物，戴最有型的手錶，鞋子最乾淨的人……

簡介：從幾個小組開始。邀請參與者根據所訂的標準（最高、最長的頭髮、最多的珠寶等），讓這位「自由人」離開並轉移到其他小組。其他小組則大喊「在這裡！」，來邀請新的「自由人」來加入你的小組。

6.

神燈

一個神奇的開場活動

傳說中，如果你找到一盞神燈並擦拭它，便會出現一個法力無邊的精靈，協助你實現三個願望。而「神燈」是以一種有趣的方式，邀請參與者在活動中表達他們的目標，夢想和願望。

玩法：通過擦拭神燈，並說出一個合適的願望，來開始神燈的許願。當你完成許願時，將神燈遞給小組的其他人，邀請他們許願。「神燈」活動鼓勵參與者的許願，是在活動中有機會實現的事情，例如改變天氣、賺很多錢的願望可能無法在活動期間實現，但是結識新人，並記住他們的名字便可能實現！

在活動結束時，你也可以傳遞神燈，邀請那些在活動開始時許下願望的參與者，來評論他們是否在活動期間實現了他們的願望。

簡介：通過擦拭神燈，許下你對今天的活動的願望。你今天希望什麼實現什麼事情？

7.

講故佬

一個熱身活動

玩法：邀請小組中的每個人講一個故事（當中主題可以是任何事情，例如你在夏令營中最喜歡的活動）。這個故事包括文字與動作（例如，我從樹上摘了一個蘋果——你便需要模仿伸手到樹上摘蘋果的動作）。當講故人說故事時，小組中的參與者都要模仿他的說話和動作。30秒後，小組中的下一個人成為新的講故人，通過他們自身的想法來創作，透過說話和動作引領故事繼續延伸，直至小組中的每個成員都有機會成為講故人。

當最後的講故人完成故事延伸後，這表示整個小組都完成熱身，並準備好面對接下來的活動。

這個活動的主要目的是讓參與者為接下來的活動作熱身，同時能訓練領導、溝通和講故事的技巧！

簡介：一個人講故事並配以動作，其他小組成員需跟隨講故人的言行。30秒後，下一個人繼續透過說話和動作，帶領故事向新的方向延伸。

8.

被我捲繞

一個破冰活動

玩法：每個小組先準備一個未打結的浣熊圈，這適用於六個人的小組。由小組中的第一個人開始，將繩索繞在他的食指上的同時，告訴小組關於自己的背景資料（出生地、家庭成員、學校經歷、養過的寵物、喜愛的食物等）。活動的目標是讓小組成員在繞繩過程中持續講話，直到繩索完全環繞在他的食指上。最後，鬆開繩索並將其傳遞給下一個人繼續進行活動。

這個破冰活動為參與者提供一個輕鬆環境，藉此對小組分享自己的背景。

當中，有一個流行理論認為，一些害羞和內向的人在公開演講時，繞繩索能在他們大腦中佔據緊張的部分。從而通過同時繞繩索和講話，使他們在組織說話和表達時更為輕鬆。

繩索的長度可以讓你有大約一分鐘的溝通時間，去了解一個人的名字、職業和居住地等背景。

簡介：當你將繩索繞在你的食指上時，向你的小組介紹自己，直到你完成繞繩的過程。

尋寶獵人

玩法：這個活動挑戰是讓小組的每個成員，計算出下列清單中每個項目的總分。然後將你們小組的得分與其他小組進行比較。在這個活動過程中，與小組的其他成員討論一些數量上的問題。雖然活動以計算為主，但真正目的是在於當最終的數字計算出來時，每個小組內部的自我揭示和交流。

你可以在 T&T 培訓卡中找到這個活動，可以從 www.training-wheels.com 獲得。

簡介：將統計寶藏清單上的數字相加，你們小組得出的總分是多少？

將以下類別的分數加總起來。總分是你們小組中每個成員的綜合值。

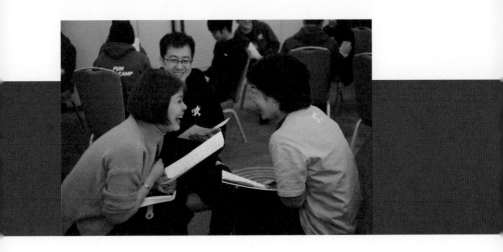

1. 社交媒體上的朋友數量。

2. 你的身高（以英吋或毫米為單位）。

3. 你家中的房間數量。

4. 你家中居住的人數。

5. 你去過的國家數量。

6. 你主要乘坐的交通工具的車輪數量。

7. 你每年閱讀的書籍數量。

8. 你擁有的運動鞋對數。

9. 你會說的語言數量。

總分 = _____

10.

虛擬障礙賽

一個充滿想像力的熱身活動

玩法：這個熱身活動結合了想像力和身體運動。每個小組選出一位志願者來開始這個活動。每個小組將虛構出一條充滿障礙的跑道，而小組成員將會在虛擬跑道上爬行、跳躍、奔跑和互相幫助。

在走過虛擬的障礙跑道後，領導權會進行交替，由小組中的另一名成員描述他們的障礙物，並幫助其他小組成員跨過，穿越或繞過。在這個過程中，小組可能會遇到各種不尋常的障礙物（比如爬上一座巨大的棉花糖山或逃離野生動物）。這種集合了創造力和合作性的活動，讓小組進行熱身和充滿活力，來準備好迎接新的一天。這個活動會一直進行，直到每個小組成員都有機會擔任領導者。

對於其他的熱身活動，你可以嘗試本書中的講故佬
（#7）、晨操派對 （#11） 和領導之舞 （#20）。

簡介：跟隨你的領導者，在他們描述和協助下穿越
一個虛構的障礙跑道。完成每一條障礙跑道後，換
下一位領導者。

11.

晨操派對

一個帶有音樂的熱身活動

玩法：早晨舞派對是適合於在早上進行熱身的活動。在每個由二十個或更多人組成的團體中，由一個人開始跳一個簡單的基本動作來配合播放的音樂，其他人亦跟著做同樣的動作。幾秒鐘後，帶領者會指向他左邊的人，這個人會成為下一個舞蹈帶領者，並貢獻自己的動作（大家要跟著做）。領導權在團體中繼續傳遞，直到每個人都有機會成為帶領者。

在安塔利亞舉行的 ICF 國際露營會議上，我被要求在會議開始時主持一小時的「快速約會」活動。活動的參與者來自三十多個國家，語言差異成為一大難題，於是我選擇加入一系列的混合舞蹈，讓人們

能夠互相打招呼並一同跳舞。音樂確實是一種普遍
的語言，跳舞也是如此。

簡介：在一個大團體中，每個人輪流擔任舞蹈的帶
領者，當音樂播放時，大家都跟著帶領者跳舞。

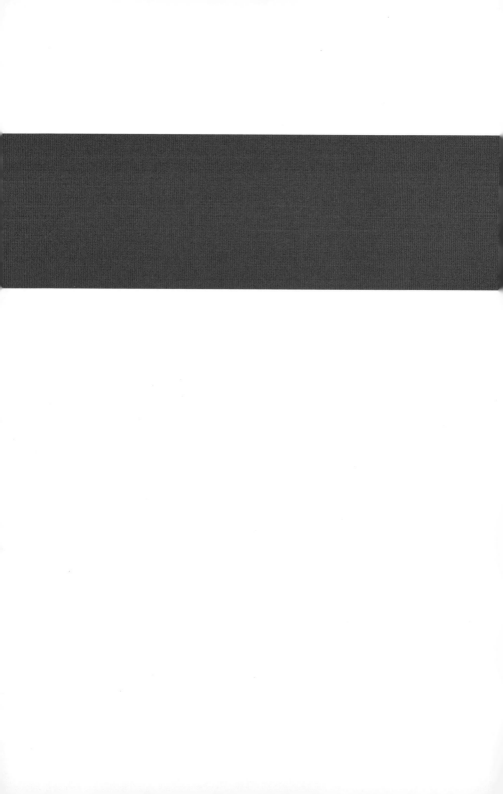

團隊建設活動與挑戰

12.

鬥牛圈

玩法：鬥牛圈是一個金屬圈，上面附有 12 根繩子，用於運送小球（如高爾夫球或網球）。參與者被要求只握住繩子的兩端。挑戰包括通過門口，將球上下移動，以及最後的挑戰——讓三個小組同時將他們的小球在同一時間碰在一起。這個最後的挑戰講求團隊合作、溝通、領導和時機掌握！甚至你可以建設一個燭台，看看小組們能否同時將他們的小球放在燭台上。

為了增加活動的變化，你可以讓你的小組選擇運送的球（小而輕的球比較容易，而大而重的球則更具挑戰性）。在炎熱的夏天，你甚至可以用一塊冰來代替球，但需要快速行動，否則冰塊會融化！

你可以用金屬圈來做一個鬥牛圈，或者嘗試用塑膠管所做的版本。

簡介：練習用鬥牛圈運送球，然後將三個小組聚結在一起，讓三個球同時觸碰在一起。

13.

魚鉤

一個團隊凝聚活動

玩法：進行「魚鉤」的工具需要一塊帶有金屬鉤子的木板，並由 12 根繩子支撐。參與者透過拉動繩子來操控木板和鉤子進行任務，例如堆疊幾塊帶有螺絲和鉤子的木板，甚至提升難度嘗試拿起和放下一個老鼠夾，而不觸發它。

我創作這個團隊凝聚活動，是作為性格教育計劃的一部分。我將十二根繩子連接到一塊帶有金屬鉤子的木板上。我在當地的手工藝品店找到幾個木製的魚鉤，並在其上安裝上一個金屬螺絲眼。然後，我邀請我的團隊去釣魚，並在每條魚的背面，都帶有一個性格詞語，讓團隊在捕獲魚時發現這個詞語。為了增加挑戰，你可以讓團隊拾取一個設置好的老

鼠夾，而不觸發它。這是一個大多數團隊都能夠完
成的重要挑戰。

簡介：使用魚鉤將三塊木板堆疊起來，或者拿起（並
放下）一個老鼠夾。

14. Peteca（巴西飛羽球）

一個探索規則變化的身體活動

玩法：這個巴西遊戲類似於用雙手取代球拍，擊打羽毛球的運動，但為達成目的，我們將在一個小圈子裡進行遊戲。目標是讓十個人在圍繞的圈子裡，將 Peteca 在空中連續擊打 21 次。真正的挑戰在於每輪的規則不一，但仍然要將 Peteca 保持在空中，不能落地。

當遊戲開始時，玩家運用雙手進行擊打。然後只能使用指定的一隻手進行擊打。接著使用雙手，但只能用單腳站立的方式進行擊打。

中級挑戰包括：每次擊打後自轉 360 度、擊打後拍手三次、擊打後觸摸地面，或者在擊打後和其他人擊掌。

更高級的挑戰包括：在擊打 Peteca 時，同時讓圈子的人順時針旋轉，或者在遊戲中唱歌。

簡介：以十人為一組，使用雙手、單手、單腳站立、圍圈、或者邊移動邊唱歌，並讓 Peteca 保持在空中。

15.

魔毯

一個團隊建設和目標設定的挑戰

玩法：魔毯是一塊大約 6 英尺（2 米）正方形的塑料防水布。8 至 12 人站在這塊防水布上接受挑戰——將防水布翻轉到另一面，當中不能離開魔毯或接觸到地面。活動中團隊之間合作，也許會產生一些有趣的協調與配合方案。

為增加更多的可能性，可以邀請參與者在活動之先為自己設立一個目標，並將之寫在一張膠帶上，然後將它固定在魔毯的一側。接下來將魔毯翻轉，並寫下一些實現這些目標的難關。最後，鼓勵參與者將他們的目標和難關，大聲與他們的團隊成員分享。

團隊從魔毯寫有難關的一側開始進行活動，挑戰達到目標的另一側。

簡介：將魔毯翻轉過來，不能離開魔毯或接觸地面。

16.

看不到的圖畫

一個溝通活動

玩法：五人小組坐成一排。坐在最後的人會看到一個簡單的圖像（寫在一張紙上），然後用手指在前面的人背上畫出這個圖像，試圖將它傳達給前面的人。圖像在小組中不斷向前傳遞，直至到達最前排的人，最後一個人根據他所知道的，將這個圖像畫在一張硬卡紙上。然後，將原來與最後的圖畫進行比較。這會是一個有趣的溝通活動。

簡介：用手指在坐在你前面的人背上畫出一幅圖畫。將圖像向前傳遞，直到最後一個人在硬卡紙上畫出圖畫。最後，比較最後的圖畫與原始圖像的分別。

17.

拋鞋遊戲

一個設立目標的活動

玩法：每個人脫下一隻鞋，然後將鞋子拋在自己的前方，並為自己設立一個目標。參與者可以自行決定拋出鞋子的長短距離。接下來，每個人閉上眼睛，走向他們的鞋子。在沒有碰撞或盲目搜索的情況下，彎腰觸摸到他們的鞋子來達成目標。

這個活動提供了機會去討論每個人所設立的目標。

1. 我們設定的目標具有挑戰性嗎？

2. 我們的目標是否太容易？太困難？不可能實現？

3. 我們都為了實現目標而努力嗎？

簡介：每個人將一隻鞋拋在自己的前方，然後閉上
眼睛走到鞋子附近尋找。他們的鞋子目標是太容
易、太困難還是剛剛好？

18. Missing Link（缺失的連結）

一個建立共識的活動

正確的判斷來自於經驗，而經驗則來自於糟糕的判斷。

玩法：在地上放置兩個不同顏色的繩環（Raccoon Circles）。當中，兩個環的相連與否，是難以單憑肉眼能分辨的。參與者要在不能接觸繩環的情況下，去判斷出這兩個環是否連接在一起。

假如參與者認為兩個環是相連的，邀請他們站在繩環的左側；認為環並沒有相接的參與者，則站在右側。接下來，每邊的人都與持相反看法的人組成小隊，並討論雙方的看法，直到其中一方改變主意。

最後，當雙方都達成共識時，才拉動繩環，揭曉它們相連與否的真相。

簡介：判斷這兩個繩環是否連接在一起（Linked）或未連接在一起（Unlinked）。

19. Not Knots（非結）

一個共識建立的活動

玩法：在這個活動中，我們會設立一個「繩子謎題」，讓團隊討論當拉動兩端繩子時，會否形成一個「結」（請站在左邊）或「沒打結」（移動到右邊）。這個活動提供了工具，讓團體在無法達成共識時使用。通常，團隊一半的人會認為繩子會打結，而另一半人則認為繩子會變回一條直線。

邀請參與者與持相反觀點的人成為伙伴，並嘗試在「繩子謎題」中達成共識。

透過考量各種可能性，讓參與者學會傾聽和重視不同的觀點，然後一同選擇──打結或沒打結。這時候，由於各小組可能仍未有共識。故此，在拉動繩子的兩端前，讓他們得知你將會慢慢拉動繩子，

並且可以在過程中隨時更換立場，因為隨著繩子的形態不斷變化，他們的立場可能會有所不同。「非結」提供了接受失敗的機會，使我們學習從錯誤中學習，以改善團隊未來的決策過程。

簡介：分析當繩子的兩端被拉開時，它會打結（Knot）還是沒有打結（Not a Knot）。

20.

領導之舞

玩法：在這個充沛活力的領袖活動中，團隊的每個人都會受到邀請，成為一首歌的領舞者。領舞者事前無法知道所播放的歌曲，他們都要跟隨音樂的節奏來帶領舞蹈。當音樂改變時，團隊中的下一個人會成為新的領舞者。

在活動前，以九個人分為一個小組。然後，邀請團隊成員進行報數（從一到九），並記下自己的編號。同時，你需要準備九首不同的歌曲，當中建議挑選一些耳熟能詳，節奏明快而且充滿活力的歌曲。每首歌的長度大約 45-60 秒（大約 1 分鐘）。請在每首歌播放之先，宣布下一位領舞者的編號。

在活動結束後，團隊之間可以討論誰的領導風格最好，誰是最成功的領舞者，成功的領舞者有著哪些個人特質，以及在領導團隊方面的其他問題。

簡介：在小組中，每人都成為其中一首歌的領舞者。

21.

曲棍球隊

玩法：當討論到高效率的團隊時，世界級的曲棍球隊就是最好的例子。這個活動探索了團隊中其團隊合作和協調的程度。首先，由四個人組成一隊並排成一行（像一列火車），每個人將手搭在前面的人的肩膀上。

然後向大家介紹三種指令：

1. 變換—曲棍球隊的最前面的人（#1）移到最後（#4）。

2. 交換—第二名隊員（#2）與第三名隊員（#3）交換位置。

3. 旋轉—每個人自己旋轉 180 度。

在第一輪中，嘗試指揮團隊執行以上的三個指令，
然後給兩分鐘的時間讓團隊進行練習。在第二輪
中，連續進行不同的指令（變換—變換—交換—
旋轉）。在第三輪中，增加「解散」指令——所有
人四周分散，然後在下一個指令時，迅速再組成四
個人的曲棍球隊。

簡介：在這個活動之後，討論指揮和團隊合作能如
何提高團隊表現。

22.

晴天煎蛋

儘管這個能增強團隊凝聚力的活動看似簡單，但我相信最好的團隊也會受到考驗！

玩法：首先，讓一個由六至十個人組成的小組，圍著一塊的大塑料布站立，並將其提到近腰的高度。接下來，將一個網球放在塑料布的中心，並將球拋向空中（利用塑料布將球彈起），然後將塑料布翻轉（180度），在網球落地前接住方為挑戰成功。

如果你希望團隊在活動之前，鼓勵他們就挑戰的計劃進行協商，可以建議他們在沒有球的情況下練習拋、翻轉和接球的動作，直至有所共識。最後，當他們有信心完成挑戰時，便給他們一個球開始吧！你還可以選用氣球（移動速度較慢，讓年幼的孩子

更容易掌控），或是沙灘球、毛公仔（或橡皮鴨）
來嘗試這個挑戰。

簡介：使用塑膠布將球拋向空中時，翻轉塑膠帆布，
挑戰在球下落時使用塑膠布接住。

盲信駕駛

一個建立信任的活動

玩法：在大團體中，每兩個人組成一隊。其中一名隊員站在另一位的後面，站在前方的「駕駛者」，抓住一個虛構出來的方向盤，並閉上眼睛。而「後座的乘客」睜開眼睛，將他的手放在駕駛者的肩膀上，並告訴他「我會照顧你的。」前方的「駕駛者」負責控制速度，而乘客則負責提供路面上的情況和作出指導（一個真人版的 GPS），從而避免與其他駕駛者和障礙物發生碰撞。幾分鐘後，前方的駕駛者可以睜開眼睛，並給後座乘客的指導提供以下反饋：

他指揮的優點。

他有什麼改善之處？

接著，兩位參與者互換角色，重複上述活動，並進行另一次反饋會議。這是讓雙方深入了解，從而建立信任的絕佳活動。同時，活動需要在安全而且開放的環境進行。如果你的團隊曾發生幾次的碰撞，表示你的團隊可能需要更深入的交流和配合。如果你的團體是相當謹慎，而沒有發生意外的話，反映你們都準備好進行其他的建立信任的活動。對於善於合作的團隊，可以嘗試在「駕駛者」和「後座乘客」之間，在只有口頭溝通的情況下進行此活動。

簡介：前方的隊員閉著眼睛，幻想自己正在操控一輛汽車。而後方的乘客則負責對駕駛者作出指導，以幫助他們安全地駕駛。

24.

跳繩挑戰

玩法：由 8-30 個人組成一隊，並提供他們 10 條繩子，當中繩子的長度從 1 到 10 英尺（30 到 300 厘米）。首先，從最短的繩子（1 英尺長）開始，每條繩子必須能夠連續跳到三次，才能挑戰下一條更長的繩子。跳完所有繩子所需的總時間就是得分，而計時從最短繩子的第一跳開始，並在最長繩子的第三跳結束。

這個活動共有三個角色。參與者可以是負責「跳繩」，「搖繩」和「計時」。有些繩子的長度可以足以讓一個人自行搖繩並跳躍。最短的繩子則需要兩人共同搖動繩子，而一個人負責跳動。

在每一輪的挑戰，繩子必須完全繞過跳繩者。45秒或更短的得分時間是理想的，而 30 秒或更短的得分時間更是世界級的！鼓勵參與者找到適合自己能力的崗位，並且幫助整個團隊完成挑戰。

簡介：團隊一同合作，以最快的時間跳過 10 條繩子（長度不同），每條繩子需要連續跳 3 次。

25.

鞋帶

這是一個簡單的團隊建設挑戰，適合與隊員參與。當中至少有一人身穿有鞋帶的鞋子。

玩法：兩個人為一組，請他們其中一人解開鞋子上的鞋帶。接下來，雙方各自只能用一隻手，共同重新繫好鞋帶。在第一次嘗試後，要求他們重複過程，但這次限制只能用他們的非慣用手。最後，請他們嘗試閉上眼睛重複這個挑戰。這個挑戰講求團體的溝通，以及解決問題的能力，只有團隊相互合作才能完成這項任務。

簡介：兩人各自用一隻手來繫鞋帶。

26.

形狀挑戰

玩法：每人握著一個繫結的浣熊圓圈，小組的成員要按照領袖的指示，來拼湊各種的形狀。當中的形狀可以包括：字母 E、噴氣機、一棵樹、一棟房子、數字 4、農場動物。對於高效的團隊，可以嘗試拼出更複雜的三維形狀，例如立方體和金字塔。儘管「形狀挑戰」的主要對象是兒童，但我相信這項活動有助任何年齡層的團隊，去提升團隊之間的合作和溝通，以及其領袖的領導能力。如果團隊想向難度挑戰，可以嘗試閉上眼睛來進行這項活動！

簡介：小組一起用繩子圈形成數字、字母、形狀和物體。

27.

三把椅子

探索合作與雙贏行為

玩法:「三把椅子」提供了一個有趣的討論,這是由於大多數團隊都傾向於競爭,而不是尋找雙贏的解決方案。這個挑戰將團隊分為三個相約人數的小組,每個小組都要跟從下列其中一個命令:

1. 將所有椅子放在一個圈內。

2. 將所有椅子翻轉。

3. 將所有椅子移到房間外。

指揮團隊小心謹慎地完成被分配的任務。小組通常會因此發生混亂,從而引起各小組之間的激烈討論,包括在可行的情況下實現雙贏的解決方案(例如把所有的椅子翻轉,並放在房間外的一個圈中)。

簡介：給每個團體一個指令。

1. 把所有椅子放在一個圈中。

2. 把所有椅子側翻過來。

3. 把所有椅子移到這個房間外面。

28.

配對卡牌

一個品格建設活動

玩法：每張桌子上都放著 24 張牌面朝下的卡牌。每次一個團隊成員走到桌子前，翻開任意兩張卡牌。如果這兩張卡牌相同，則可以保留在原來的位置並牌面朝上。若兩張卡牌並不相同時，則將它翻回牌面朝下，並請下一個人走到桌子前繼續遊戲。第一個翻開 24 張卡牌的團隊會成為該輪的贏家。

這個遊戲的價值在於，遊戲（文字）卡牌成為了討論工具，團體可以嚴肅討論卡牌上的內容。例如，卡牌寫有描述性格的詞語，如：尊重、信任、誠實、有耐心、團隊合作、樂觀、樂於助人、責任感、同情心和領導能力。

當所有卡牌都被翻過來時，邀請每人挑一張寫有他們所敬佩的性格的卡牌，並討論他們選擇的理由。接下來，邀請團隊討論哪五種性格最受整個團隊的重視。

T&T 訓練卡牌有 26 對品格詞語提供此遊戲使用。或者，你可以寫下對你的參與者有意義的詞，並創建自己的 24 張索引卡片收藏。

簡介：記憶遊戲有 24 張卡牌。翻過兩張卡牌，如果它們相同，它們會保持牌面朝上。如果不匹配，它們會再次翻成牌面朝下。當所有卡牌都面朝上時，討論卡牌上的詞。

29.

人體繩結

玩法：邀請你的團隊成員圍成一圈。接著，請每個人將雙手交叉伸出，用相反的手與左右方的人握手。

這次團隊挑戰是在不鬆手的情況下，使全組站在圈裡而雙手不再呈交叉的狀態。

根據繩結的複雜性，各個團隊所需的時間可能不一。對於特別困難的結，可以讓「繩結醫生」作診察，「繩結醫生」允許一雙手暫時斷開，然後立即在別處重新連接，以加快完成這項挑戰。

簡介：在小組中，參與者雙手交叉伸出，並握在一起形成「繩結」，然後試圖解開「繩結」而保留圓圈，當中不能鬆開手。

30.

鞋塔

玩法：這是一個以非常熟悉的道具，並將創意和討論結合的團隊活動。邀請你的團隊成員脫下雙鞋，將鞋子分開放置在左右兩方，然後將團隊分為兩個小組。

每個團隊中只能用某一方的鞋子，並嘗試用這些鞋子去蓋建一座最高的塔。

簡介：團隊的每個人嘗試只使用一隻鞋子，去建造最高的塔。

31.

團隊跳躍擋

玩法：這是一個需要溝通、團隊合作和限時的團隊挑戰。首先，邀請十二個或以上的人站在塑料板上。接著，要求一位志願者做「抽拉」。

挑戰是讓整個團隊一齊跳起，並讓志願者在他們跳起時，將塑膠板從團隊腳下拉走。

簡介：站在塑膠板上，挑戰十個或以上的人跳起，然後在他們再次接觸地面之前，將膠板從他們下面拉走。

32.

社區雜耍

一個團隊挑戰的活動

玩法：從十個人的圈子開始。這個挑戰需要一個網球用於投擲（目標是讓球在返回第一個投球手之前，只接觸到每個人一次）。一旦確認，這個模式將在活動中維持。

在初始模式確立後，遊戲會增加更多的球（或柔軟的投物，如豆沙毛絨玩具等）來進行。就 10 人的小組，五種的投物是最為合適。如希望提高活動挑戰性，可以改變模式（向相反的方向扔）。

簡介：在小組中，建立活動的投球模式並與小組的成員拋接球各一次。接著，使用相同的模式並增加更多的球，甚至反轉方向。

33.

完美匹配

玩法：每個小組成員都被分配一個神秘物品。挑戰是讓小組成員在蒙上眼睛（或閉上眼睛）的情況下，討論並確定組內哪兩個物體是有著相同的特質。

在這個活動中，選擇一些相近而且易於識別的物品，是更有利活動的進行（即使閉上眼睛也能分辨到），例如：玩具，珠子，木塊，鑰匙，螺絲，硬幣或塑膠蓋。

簡介：閉上眼睛，與小組討論大家手上拿著的物品，並嘗試從小組的討論中識別出兩個具相同特質的物品。

34.

拔河

一項體能比賽

玩法：這個體能挑戰從兩個人，各自抓住一根 15 英尺（5 米）長的繩子兩端開始。如果一方可以使他的對手離開原位或放開繩子，便會贏出比賽！在這個遊戲中，策略、力量和平衡力同樣地重要！

如果你想增加這個活動的難度，邀請每個玩家將腳靠在一起。

（左右腳互相接觸——如下頁照片中的玩家所示）

簡介：兩個人進行拔河，並使他的對手失去平衡。

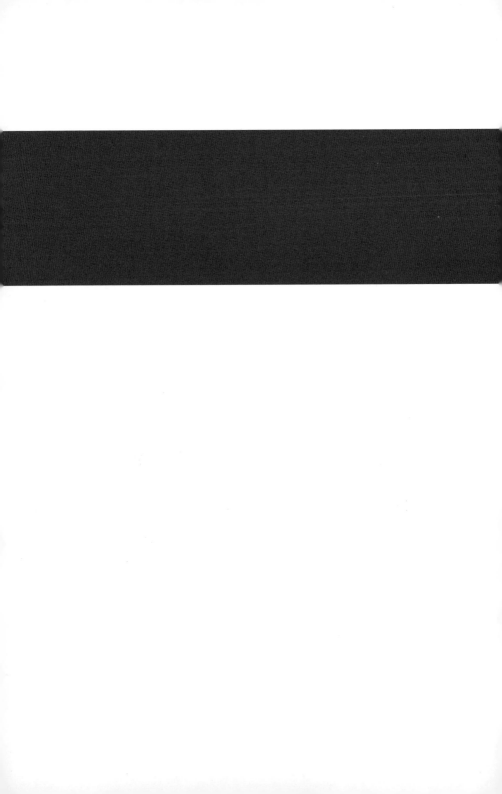

純粹娛樂的遊戲

35.

"Wah！"

這是我最喜歡的遊戲——純粹是為了好玩！

玩法：「Wah！」是一種武士的遊戲（嗯，可能不是，但這樣設定很好玩！），所以在遊戲中，你需要像武士一樣說「Wah！」，而這個遊戲有三個基本的動作。

開始時，大約八個人組成一隊並保持「Wah！」的準備姿勢——腳微微分開（像大寫字母 A），手合在一起。在每個小組裡，其中一人自願開始遊戲，並與另一組員有眼神交流，然後雙手指向他並說「Wah！」第二個人將他的雙手直接高舉，並說「Wah！」接著，第三個人負責最後一個動作，這牽涉站在第二個人兩側的人，他們一起朝向第二個人的旁邊，做樵夫砍樹的動作，並同樣說「Wah！」

如果每個人都能夠即時並熱情地完成了動作，並說出「Wah！」，遊戲便繼續進行。但是，如果有人在做動作時，提前或慢半拍，甚至做錯動作，便會被淘汰。但好消息是，他們並非永久出局，他們能夠移動到另一個小組，並重新加入遊戲。

在第三個的動作完成後，第二個人（他的手仍然要高舉）便成為下一輪的第一個人，然後指向小組其中一員並發出指令，「Wah！」的遊戲就繼續下去。

簡介：人們分為不同小組，將「Wah！」的動作傳遞小組中的其他成員。任何做錯，做慢了動作的人，都要轉到其他圈子繼續遊玩。

36.

"Pulse"

一個適合團體的桌遊

玩法：首先，讓一組人坐下並將一隻手平放在桌子上。組長通過指向開始旅行的方向（左或右），然後用手輕拍一下桌子開始遊戲。脈衝在指定的方向移動，下一個人通過輕拍一下桌子，使脈衝繼續在桌子傳播。有時，玩家可以輕拍桌子一次或兩次。如果輕拍一次，脈衝（波浪）繼續在相同的方向上移動。如果他們輕拍兩次，脈衝則會呈相反方向。如果桌子上的任何人，在尚未輪到他的回合時有其他動作，便會失去一隻進行遊戲的手。當遊戲淘汰了約一半的人，那輪遊戲便結束。

第一輪—玩家只將一隻手放在桌子上。

第二輪—玩家使用兩隻手，並排地放在桌子上。

第三輪—玩家使用兩隻手，但是要呈交叉（形成一個 X），讓他們的右手交叉地疊在左手上。

第四輪—玩家使用兩隻手，但是向左右伸出，用他們的右手交叉疊在右邊的人的左手上，左手交叉疊在左邊的人的右手上。

第五輪—玩家將他們的雙手並排地放在桌子上，並允許增加額外的動作。如果玩家用拳頭擊打桌子，脈衝就會跳過該方向的下一隻手。如果他們握成拳頭並連續擊打桌子兩次，脈衝便會反向，並跳過該方向的一隻手。

簡介：玩家用手在桌子上傳遞脈衝（用手擊打）。首先是一隻手，然後是兩隻手，最後是交叉手。

37.

鼻子角力

這是一個獨特的競賽

玩法：這種具有競爭性的遊戲需要一卷膠帶和多人才能進行。首先，提供每個參與者一條 4 英寸（100mm）長的膠帶，並邀請他們將膠帶捲成一個環（具黏力的一面朝外），然後將這個膠帶環黏在他們的鼻子上。當兩位玩家相遇時，他們的鼻子會互相接觸，然後拉開。其中一個人會贏得兩塊膠帶。輸家不會被淘汰出遊戲，他們會成為啦啦隊，站在贏家的背後，雙手放在他的肩膀上，在比賽過程為贏家加油打氣。

應該讓贏家與擁有相約數量膠帶的其他參與者對戰。

隨著每一輪的進行，跟隨贏家的人數會不斷增加，直到最後只剩下兩條長隊。在最後一輪中，兩位剩下的贏家會面對面，鼻子相互接觸。最後在歡呼聲下誕生冠軍！

簡介：玩家們在鼻子上貼著膠帶，並與其他參與者的鼻子接觸然後拉開。能保持膠帶在鼻子上的玩家是贏家。遊戲進行直至出現冠軍。

38.

海盜的寶藏

一項溝通比賽

玩法：這項溝通活動需要兩隊由四人組成的隊伍進行。第一隊有一個被蒙眼的尋找者，他跪在地上，嘗試在草地上尋找一個物件。另外，還有兩個人成為照顧者，他們可以看到尋找者，但不能說話；以及一個能說話、能看到照顧者但背對尋找者的溝通者。第二隊有一個被蒙眼的打手，他揮舞著一根長塑膠棒，試圖接觸（打擊！）尋找者。第二隊也有兩個照顧者和一個溝通者。

每個隊伍都試圖成為第一個完成任務的隊伍。尋找者試圖在草地上尋找一個物件，如網球、毛公仔或甚至牛鈴。打手試圖用他們的長塑膠棒接觸尋找者。照顧者對溝通者做出手勢指示，溝通者對尋找

者（或打手）大喊方向。首先完成任務兩次的隊伍
便贏出比賽！然後讓隊員輪換角色再玩一次。

簡介：四人組成兩個隊伍，去交流目標的位置。尋
找者試圖找到物件，打手試圖打到尋找者。

39.

碰撞

玩法：在這個遊戲中，小組所有人都站在地上一個打結的浣熊圈（繩子圈）裡面。他們面向外，雙手放在膝蓋上。目標是將所有人推出圈子外，成為圈子裡的最後一人！

因為這是一個非常激烈的遊戲，確保在安全、廣闊的空間進行這個活動。一旦你身體的任何部分（比如你的腳）接觸到圈外，你就會被淘汰。

簡介：小組在圈子內的互相推撞（向後），直到圈
內只剩下一個人。

40.

骰子遊戲

玩法：這是我最喜歡的骰子遊戲，非常簡單！你只需要兩個骰子，以及每個玩家提供一張硬卡紙和一支筆就可玩這個遊戲。開始時，小組中其中一人負責擲骰子。如果他們碰巧擲出雙數，小組成員就要大喊：「雙數」，然後這個人拿起筆，在他們的卡上寫下數字，1，2，3，4……同時，骰子繼續在小組裡傳遞。當另一個玩家擲出雙數時，小組成員再次大喊：「雙數」，然後那個人拿筆開始寫字。第一個在硬卡紙上寫從一到一百的人，便勝出遊戲！

為了增加遊戲的變化，一旦玩家寫到數字 50，他們必須換手，用他們的非慣用手寫下 51 到 100 的數字。

簡介：擲出雙數的玩家拿起筆，在他們的卡紙上寫下從 1 到 100 的數字。第一個達到 100 的人就是贏家！

41.
七

一個純為樂趣的計算遊戲

玩法：1，2，3，4，5，6，拍手，8，9……

「七」是一個有後果的計算遊戲。開始時，人們圍成一個小圈。當一個人開始數數時，大聲說出「一」。下一個人說「二」，再下一個說「三」。由此數數直至到「六」。接下來的人不能說「七」，而是以拍手（這代表數字七並且反轉方向）作為代替。這時候，剛才說了「六」的人，現在是序列中的下一個人，並說「八」，活動繼續進行，直至達到下一個七的倍數（十四）或下一個含有七的數字（十七）。

任何犯規的人（說出一個七的倍數或含有七的數字，而不是拍手），將要自轉 360 度，同時唱《I'm Sorry》。然後從頭開始遊戲，由「一」開始。

* I'm Sorry 歌曲

"I'm sorry, I messed up. I'm sorry, I know. I'm really, really, really sorry"

簡介：小組從 1 數到 50。不是說出「七」(7)、七的倍數 (21) 或任何含有七的數字 (37) 的人要拍手。拍手也會反轉方向。第一個沒有犯規就數到 50 的隊伍便贏出比賽！

42. 一、二、三、尖叫！

一個小圈子的遊戲純為樂趣

玩法：這個無需道具的遊戲，結合了兩個創新的元素：策略和尖叫！

首先，讓玩家圍在一個圈子裡，並請他們低頭看著地下。當指示他們抬起頭時，每個人都要直視圈子裡的另一名玩家。如果他們看的人剛好也在看他，那麼兩個玩家都會同時尖叫。在遊戲的傳統版本中，你第一次尖叫，你將會失去一隻眼睛（用一隻手遮住）。當遊戲繼續，如果只剩一隻眼睛的玩家再次尖叫，他們便會出局，圈子會持續縮小直到只剩下一至兩名玩家。

如果你喜歡這個遊戲，並希望提高聲量（和噪音水平），可以嘗試這個改變：當兩個玩家互看時，他們就開始尖叫，最先停止尖叫的人便出局！

簡介：人們圍成一個圈，首先低頭看著地下。當他們抬頭時，盯著小組的另一名成員。如果那個人也在看他們，兩個人都要尖叫！

43.

鉛筆推手

一個需要力量的實體遊戲

玩法：這個簡單的活動需要消耗大量的體力。四個人分為一組，並盡量推動一支鉛筆越過邊界線。唯一的限制是，只有他們的手才能觸碰邊界線以外的地板。團隊通常會建立一條人形橋，從而爬過隊友，盡可能地將鉛筆推遠。

首先，利用繩索、浣熊圈或人行道粉筆劃分一條邊界線，並為每組提供一支未削尖的鉛筆。

如果玩家的身體任何部分，觸碰到邊界線以外的範圍，那麼該次挑戰便被取消資格，只能等下次機會再作嘗試。成功的團隊能夠建立他們的人形橋，從

而將鉛筆盡可能推遠，而且安全讓所有隊員返回到
圈子內，並沒有犯規。

簡介：四人一組嘗試將鉛筆盡可能地推遠邊界線，
當中只有他們的手能觸碰到線外的範圍。

44.

北極熊和冰洞

你可以有一個冰洞但沒有北極熊，但你不能有一隻北極熊卻沒有冰洞。

玩法：在這個遊戲中，遊戲的主持人手上持有4-8顆骰子。他搖動骰子，並打開手，讓小組觀察骰子，然後決定有多少個冰洞和多少隻北極熊。

秘密是：冰洞是 1、3 和 5 的骰子面上的中心點，北極熊是中心點周圍的點（數字 3 有兩個，數字 5 有四個）。2、4 和 6 的骰子面在這個遊戲中並沒有意義。在堪薩斯，他們玩一種叫做「在營火附近的牛仔」的版本，你需要確定有多少個牛仔（圍繞中心點的點）在場。

簡介：玩家嘗試找出骰子面上有多少隻北極熊和多
少個冰洞。

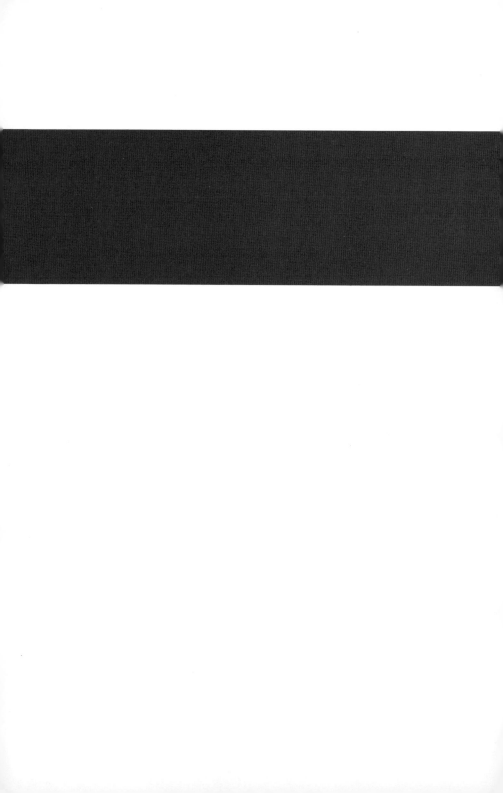

回顧技巧與結尾活動

虛擬幻燈片

一個虛擬的照片展覽

玩法：邀請你的小組成員閉上眼睛，回憶整天的事件。請他們在心中拍下一張照片（或一段視頻），來記住他們最喜歡的活動或時刻。然後，當他們心中有了一張照片，讓他們睜開眼睛。

為了讓小組的其他成員「看到」這張照片，向小組介紹虛擬幻燈片。你可以提供一個塑料造的「點擊器」裝置來製造點擊聲，或者你可以請小組製造幻燈片投影機或 PowerPoint「點擊器」的聲音，同時請他們舉起手（好像在拿遙控器），並指向虛擬圖像會出現的地方，說「點擊！」。接著，邀請參與者展示他們的虛擬圖像，告訴小組這張照片裡正在發生什麼。

虛擬幻燈片是一種極好的方法，來鼓勵參與者在會議期間的解說中分享更多的信息。一旦他們心中有了一張照片，談論照片的內容便簡單得多了。

簡介：分享你一天中最喜歡的照片，並描述你在那張照片中所看到的東西。使用虛擬「點擊器」跳到下一張圖像。

46.

解説球

寫上數字的球

玩法：你需要麥克筆（Marker pen）在一個球上，寫下十二個或更多的順序數字。接下來，將球扔到小組之中。接住球的人要找出最靠近他右手大拇指的數字。然後，給予一張附有問題的卡片，讓該人回答與相應數字的相關問題。

這些問題卡片需要提前準備，當中可以涉及各種主題，從領導力到團隊合作，甚至在溝通到解説，比如：你認為在團體建設中最有用的領導才能是什麼？或者你如何定義這個活動的成功？或者列出三個能讓你的小組在這個活動中更有效益的事情。一組的數字索引卡是最簡單的方式，來找出解説問題的卡片。

簡介：扔球。接球者找出最接近他右手大拇指的數字，並且回答與該數字相應的問題。

47.

連接的圈子

將我們連接在一起的事情使我們更加靠近。

玩法：以下是我最喜歡的結尾活動之一。小組的其中一員先向小組介紹自己，並將雙手放在腰上，手肘向外。這個人會提及對活動的具體享受之處。第一個同意他觀點的小組成員，便扣住他的肘部（手扣手）。然後，這個人會提到他喜歡和重視的事情，然後另一個人會與他的手肘接觸。活動會繼續進行，直到所有的小組成員都「連在一起」。最後的任務，是讓最後一個人繼續分享，直到第一個人與他進行連接。此時，小組中的所有人將站在一個小圈子裡，並連接在一起。

簡介：玩家分享他們在活動中最喜歡的元素。如果其他玩家同意他們的觀點，便可以連接手肘（彎肘連接）。遊戲繼續，直到所有人都在一個圈子裡並連接在一起。

大拇指印

玩法：《Teamwork & Teamplay Training Cards》中的十二個大拇指印（也在前一頁展示），描繪了各種團隊績效的情況。將這些圖像放置在小組能夠看到的地方，然後邀請參與者在討論以下問題時與這些圖像互動：

1. 接照圖像中最好（理想）的團隊行為到最差（最糟糕的團隊行為）作排序。

2. 哪些圖像描繪了正面的團隊行為，有哪些是負面的？

3. 哪一張圖最準確地描繪這個小組的目前情況？

4. 哪一張圖最能反映出小組在事情進行得順利時的情況？哪一張圖代表了這個小組在壓力下或遇到衝突時的情況？

5. 在所有的插圖中，你最認同哪一個大拇指印（圈內的人）？為什麼？

簡介：哪一張小組表現圖像最能反映你的團隊？

49.

最後的傳輸

一個帶有動作的結尾活動

玩法：以八個人為一組，多個小組用左手握住一個繫結的浣熊圈，並開始向前走（就像一個在空中轉動的巨大齒輪）。手上的圈子也會在轉動，各組的成員在相遇時別組時相互擊掌。你亦可以在這個結尾活動中加入音樂（或唱歌），並將其視為在一天中的最後活動，從而讓更多人建立聯繫。你也可以改變方向，讓小組在可用的空間內不時變動位置。

簡介：多個小組握著一個繩圈旋轉（像齒輪一樣），並在相遇時互相擊掌。

50.

左搖／右搖

玩法：在一項活動結束時，邀請你的小組圍成一個圈子（圍繞著活動所需的設備）面向眾人，並教導他們如何進行這種肢體解說技巧。

首先，要求參與者向左（順時針）慢慢地（側步）走過圈子。這個動作持續進行，直到團隊中的其中一人說「停」，並向團隊表達出自身對最近的活動，或由引導者所提出的具體問題的想法（如：你需要什麼技巧來完成最後一項活動？）。當講話者結束時，他說，「向左走」，或者「向右走」，然後整個圈子再次旋轉，直到另一個人說停。

如果在這個活動期間，團隊在圈子中進行了一次完整的 360 度旋轉，而沒有人說停，那就是時候進行下一個活動了。

向左/右慢步走能讓你的小組保持活躍，並提供機會各小組成員表達看法。

簡介：作為一種審視眾人想法的活動。分享你的想法，然後向右或向左旋轉，直到有人說「停」，並分享他們的想法。

51.

枕頭對話

玩法：這是一個獨特而有效的活動，適合在結束一天的活動後進行。如果你可以進入你的活動參與者的睡房，這個活動效果會相當好。在晚上，當你的參與者忙於其他活動時，走進他們的睡眠空間（小木屋，帳篷，臥室），並在每個參與者的枕頭下，秘密地放置一張問題卡。在睡前，邀請你的參與者找到他們枕頭下的卡片，並閱讀上面的問題，以反思他們的一天活動所得的。

對話卡片的問題應該要集中於該日所發生的事件。通過關注一件正面的事情，你的參與者在睡前將會是快樂的。參與者亦會單獨反思卡片上提出的問題，或者可以與房間裡的其他人分享他們的想法。

簡介：秘密地將一張問題卡片，隱藏在每個小組成員的枕頭下。在晚上，邀請每個人找到卡片，並邀請他們回答卡片上的問題。

團隊合作與遊戲設備

這本書所選的活動，是為了將所需的設備數量減到最低，尤其是複雜的設備難以在世界各地都能找到。以下是這本書中所提及到的特殊設備的清單。這些團隊道具的硬體可以在當地購買，或者從 T&T 設備供應商 Training Wheels, Inc.（www.training-wheels.com 或 1-888-553-0147）購買。

浣熊圈是 15 英尺（4.5 米）長的 1 英寸（25.4mm）寬的管狀攀爬織帶。你也可以用繩子，線或甚至鞋帶，去進行各種浣熊圈的活動。

公牛環是 1.5 英寸（38mm）直徑的焊接式背帶（金屬）環。這些環很容易套上網球或高爾夫球。附上 10-12 條線。你也可以使用鑰匙圈，淋浴簾圈或塑料管。

魚鉤是由一個木製的字母塊（松木）製成，並在其中完全鑽透六個孔。將六條繩子穿過這些孔後，將附近的繩子打結在一起，然後連接六個不同的金屬鉤。為了疊放，或者為了更高的挑戰，試著在不觸發的情況下撿起一個捕鼠器。

Petecas 是來自巴西的手版 hacky sack，世界各地都在玩。你可以在 T&T 網站上找到一份詳細的文件，內有自製 Peteca（羽球）的說明。

解說球是由足球或遊樂場球製成的。使用永久性標記筆在球的表面畫出字母或數字。

大拇指印是 David Knobbe 的創作，你可以在程序結束時，用作審查的團隊行為圖像。每一副的《Teamwork & Teamplay Training Cards》都包含了這些大拇指印。

這些都是這本書中所提及到的特殊設備。嘗試靠你的創造力，用現有的或自製的道具做轉換吧。

References & Resources

Additional Books by Jim Cain

Teamwork & Teamplay, Cain & Jolliff, ISBN 978-0-7872-4532-0. 417 award winning pages, considered by many to be 'the essential' teambuilding text.

Essential Staff Training Activities, Cain, Hannon & Knobbe, ISBN 978-0-7575-6167-2. Make your staff training active, engaging, memorable & fun!

A Teachable Moment – A Facilitator's Guide to Activities for Processing, Debriefing, Reviewing and Reflection, Cain, Cummings & Stanchfield, ISBN 978-0-7575-1782-2. 130 processing, debriefing & reviewing techniques for every group facilitator.

The Revised and Expanded Book of Raccoon Circles, Cain & Smith, ISBN 978-0-7575-3265-8. Hundreds of activities with one piece of webbing.

Teambuilding Puzzles, Cain, Cavert, Anderson & Heck, ISBN 978-0-7575-7040-7. 100 puzzles for teams that build valuable life skills.

400 Index Cards,Jim Cain, Available in 2017. 100+ activities that you can create yourself with just index cards. For teachers, trainers, facilitators and group leaders of all kinds. Do more with less! 221

The Big Book of Low-Cost Training Games, Cain & Scannell, ISBN 978-0-07-177437-6. Effective activities that explore valuable training topics.

Find Something To Do! Jim Cain, ISBN 978-0- 9882046-0-7 Jim's favorite collection of powerful activities with no equipment at all. Easy as 1-2-3!

Rope Games, Jim Cain, ISBN 978-0-9882046-1-4 Create an infinite variety of group experiences with a finite collection of ropes.

T&T Training Cards, Jim Cain, ISBN 978-0- 9882046-2-1 Facilitate 17+ teambuilding activities with this unique deck of 65 large format cards. With instructions.

Teamwork & Teamplay—International Edition, Jim Cain, ISBN 978-0-9882046-3-8 Fifty Team Activities, Sixteen Languages, One World!

You can find more information about these books at TeamworkandTeamplay.com, Amazon.com, KendallHunt.com and Training-Wheels.com.

You can find additional teambuilding activities, games and group building ideas (and much more!) at the Teamwork & Teamplay website: www.teamworkandteamplay.com

團隊合作與團隊精神

監　製：香港遊樂場協會
主　編：香港遊樂場協會
作　者：Dr. Jim Cain
翻　譯：香港遊樂場協會

香港遊樂場協會
Hong Kong Playground Association

出　版：初文出版社有限公司
　　　　電郵：manuscriptpublish@gmail.com

印　刷：陽光印刷製本廠

發　行：香港聯合書刊物流有限公司
　　　　香港新界荃灣德士古道220-248號
　　　　荃灣工業中心16樓
　　　　電話：(852) 2150-2100　傳真：(852) 2407-3062

海外總經銷：貿騰發賣股份有限公司
　　　　　　電話：886-2-82275988　傳真：886-2-82275989
　　　　　　網址：www.namode.com

版　次：2023年11月初版
國際書號：978-988-70075-8-6
定　價：港幣98元　新臺幣400元

Published and printed in Hong Kong

香港印刷及出版